书法自学丛帖

颜真卿行书《争座位帖》《祭侄文稿》入门

柯国富 编

上海大学出版社

图书在版编目（CIP）数据

颜真卿行书《争座位帖》《祭侄文稿》入门 / 柯国富编. --
上海：上海大学出版社，2019.10
（书法自学丛帖）
ISBN 978-7-5671-3711-0

Ⅰ．①颜… Ⅱ．①柯… Ⅲ．①行书－书法 Ⅳ.
①J292.113.5

中国版本图书馆CIP数据核字(2019)第222808号

责任编辑　傅玉芳
技术编辑　金　鑫　钱宇坤
装帧设计　谷夫平面设计

书 法 自 学 丛 帖
傅玉芳　主编

颜真卿行书《争座位帖》《祭侄文稿》入门

柯国富　编

上海大学出版社出版发行
（上海市上大路99号　邮政编码 200444）
（http://www.shupress.cn　发行热线 021-66135112）
出版人　戴骏豪

江阴金马印刷有限公司印刷　各地新华书店经销
开本 889mm×1194mm　1/16　印张 2.5　字数 50千字
2019年10月第1版　2019年10月第1次印刷
印数 1～5100
ISBN 978-7-5671-3711-0/J·508　定价：20.00元

前　言

　　教育部《关于中小学开展书法教育的意见》要求充分认识开展书法教育的重要意义，明确书指出：书法是中华民族的文化瑰宝，是人类文明的宝贵财富，是基础教育的重要内容。通过书法教育对中小学生进行书写基本技能的培养和书法艺术欣赏，是传承中华民族优秀文化、培养爱国情怀的重要途径；是提高学生汉字书写能力、培养审美情趣、陶冶情操、提高文化修养、促进全面发展的重要举措。当前，随着信息技术的迅猛发展以及电脑、手机的普及，人们的交流方式以及学习方式都发生了极大的变化，中小学生的汉字书写能力有所削弱，为继承与弘扬中华优秀文化、提高国民素质，有必要在中小学加强书法教育。

　　为贯彻教育部的意见精神，上海大学出版社精心选编、出版了这套"书法自学丛帖"。丛帖选取古代书法名家的经典书法作品，由横、竖、撇、点、折等基本笔画和部分偏旁部首入手，按照由浅入深、循序渐进的原则，对所选的经典书法作品进行全方位、多角度的剖析。为方便习字者临摹，尽可能地选用原帖中清晰、美观、易认的字并将其放大、归类，习字者只要按照本帖的习字方法进行强化训练，书写水平一定会在短时间内得到较大程度的提高。

　　本丛帖具有很强的观赏性、趣味性和实用性，希望能够成为广大书法爱好者学习书法的良师益友。

　　本丛帖在编排过程中难免有不妥之处，敬请广大书法爱好者和专家批评指正。

<div align="right">

编　者

2019年10月

</div>

基本点画与部分偏旁部首的书写方法

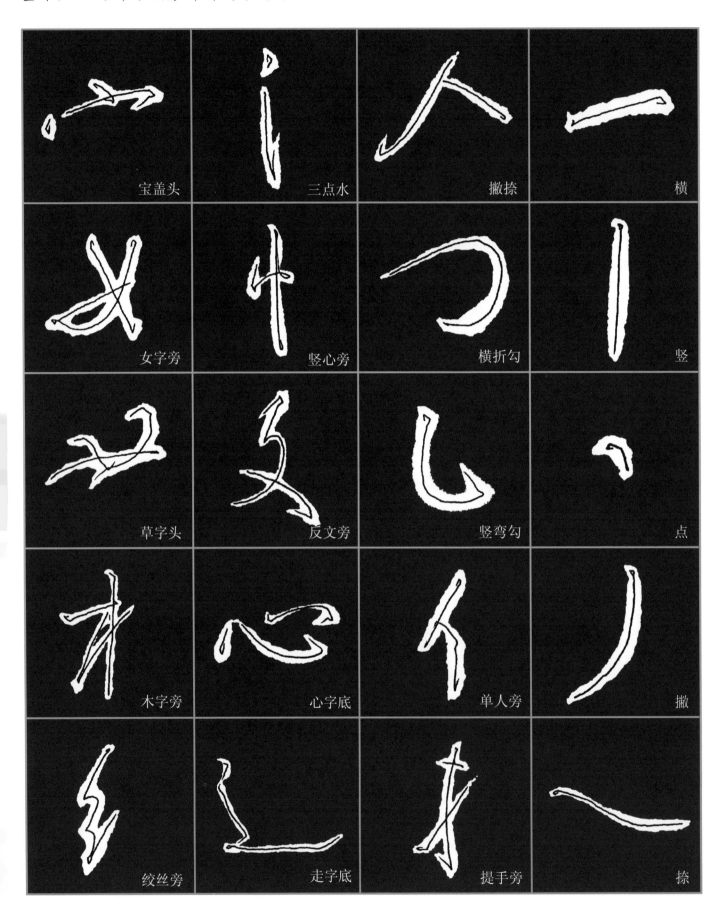

宝盖头	三点水	撇捺	横
女字旁	竖心旁	横折勾	竖
草字头	反文旁	竖弯勾	点
木字旁	心字底	单人旁	撇
绞丝旁	走字底	提手旁	捺

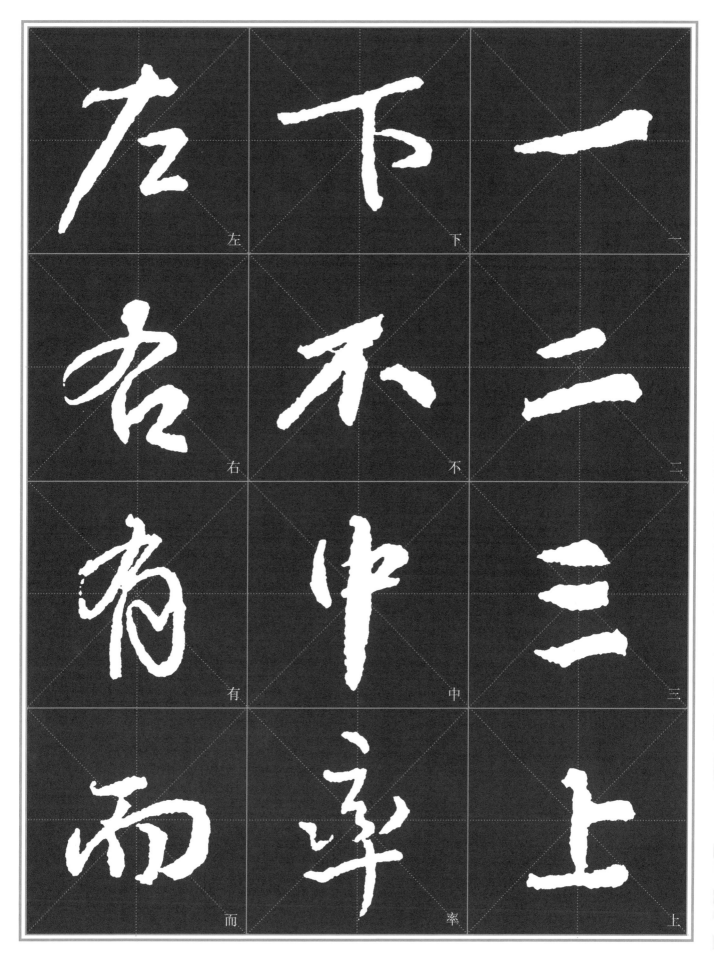

左　下　一

右　不　二

有　中　三

而　率　上

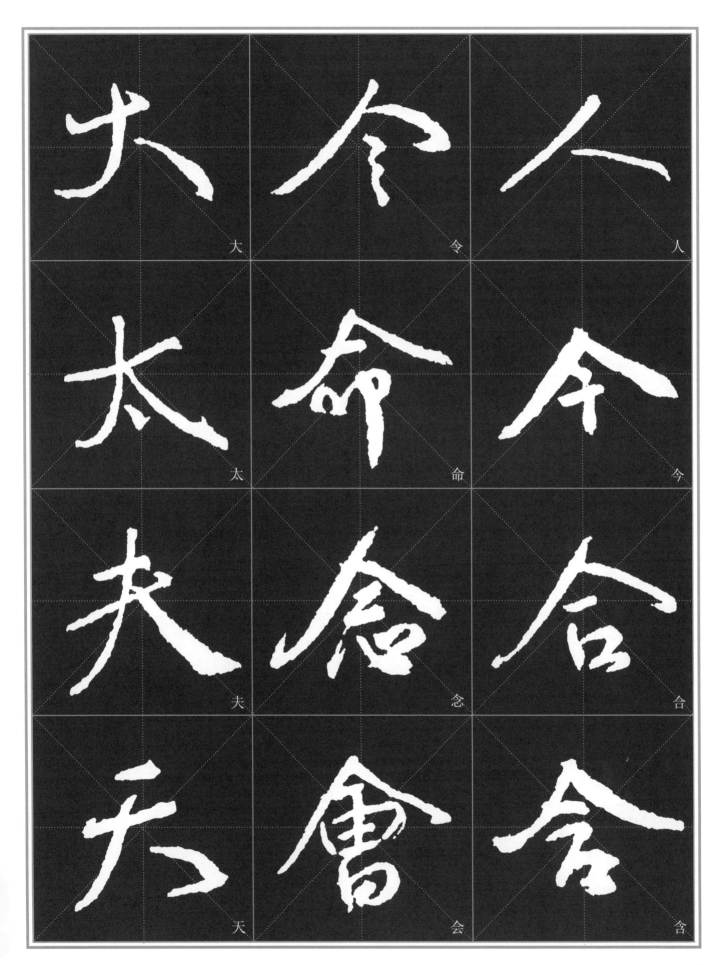

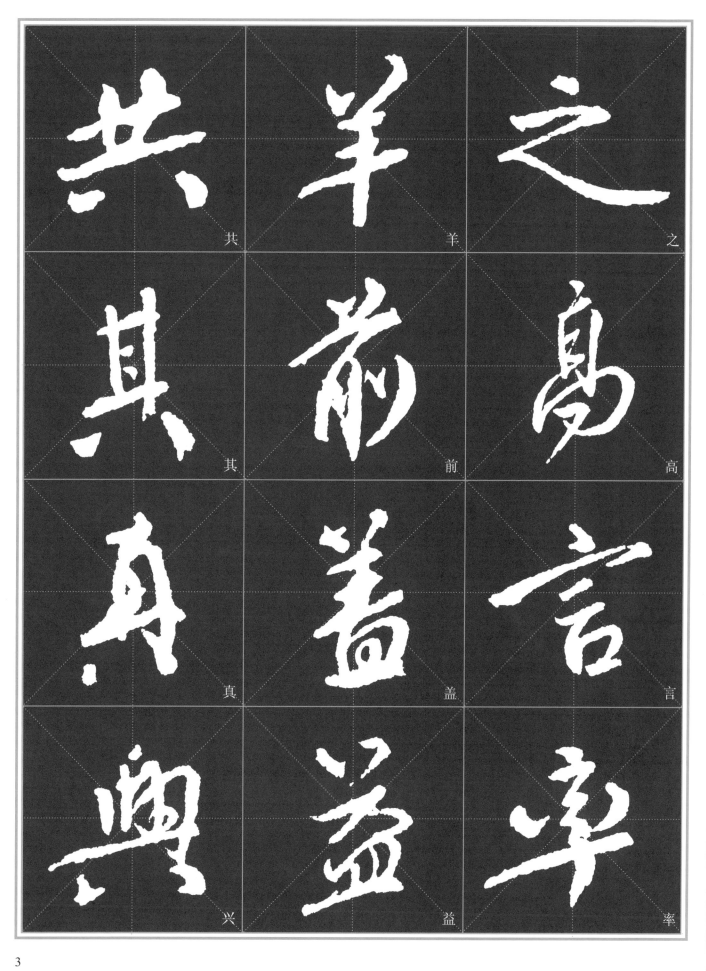

共　羊　之

其　前　高

真　盖　言

兴　益　率

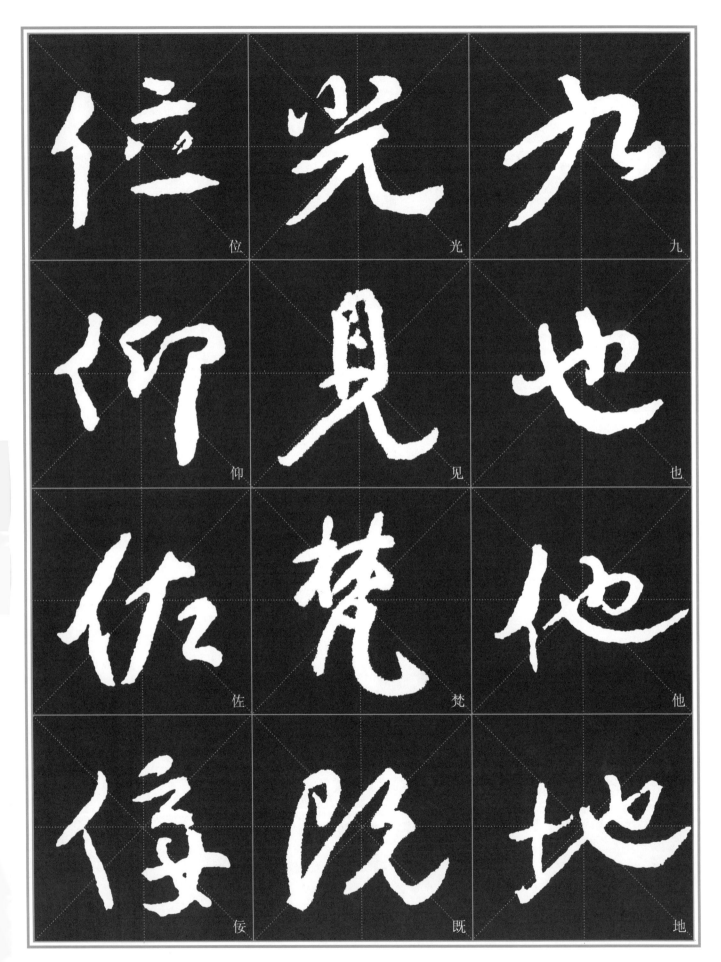

位　光　九

仰　见　也

佐　梵　他

�　既　地

4

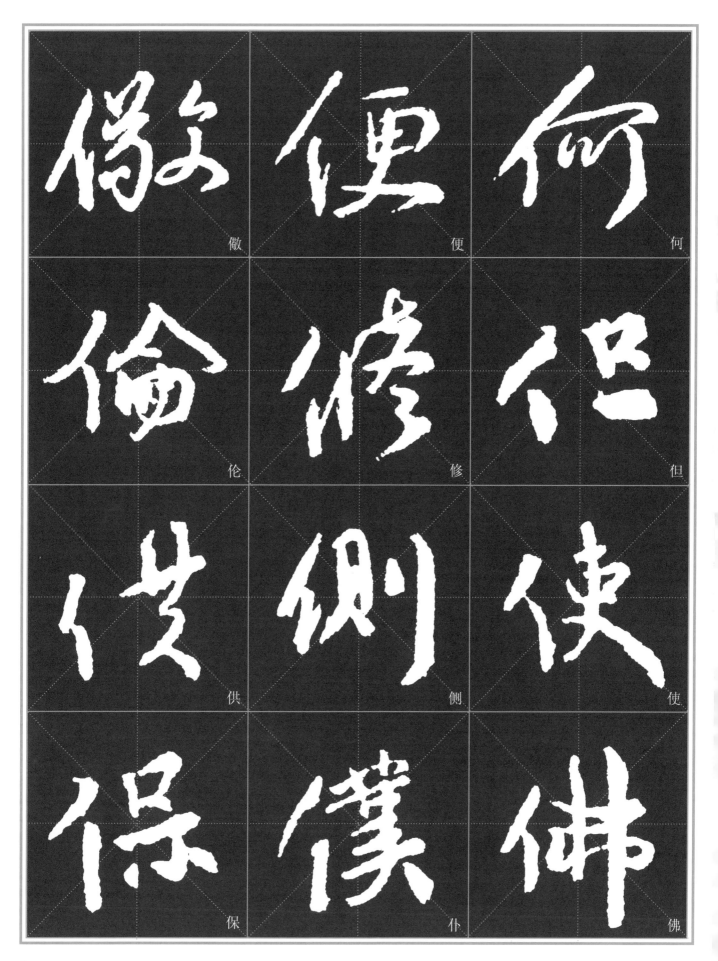

傲　便　何

伦　修　但

供　侧　使

保　仆　佛

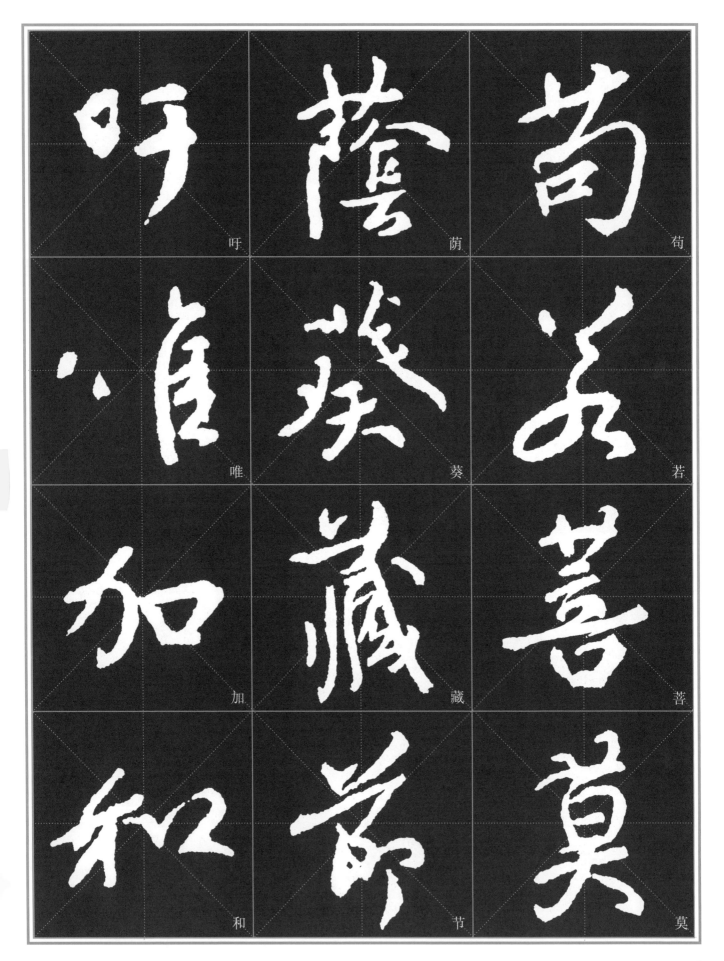

吁

荫

苟

唯

葵

若

加

藏

菩

和

节

莫

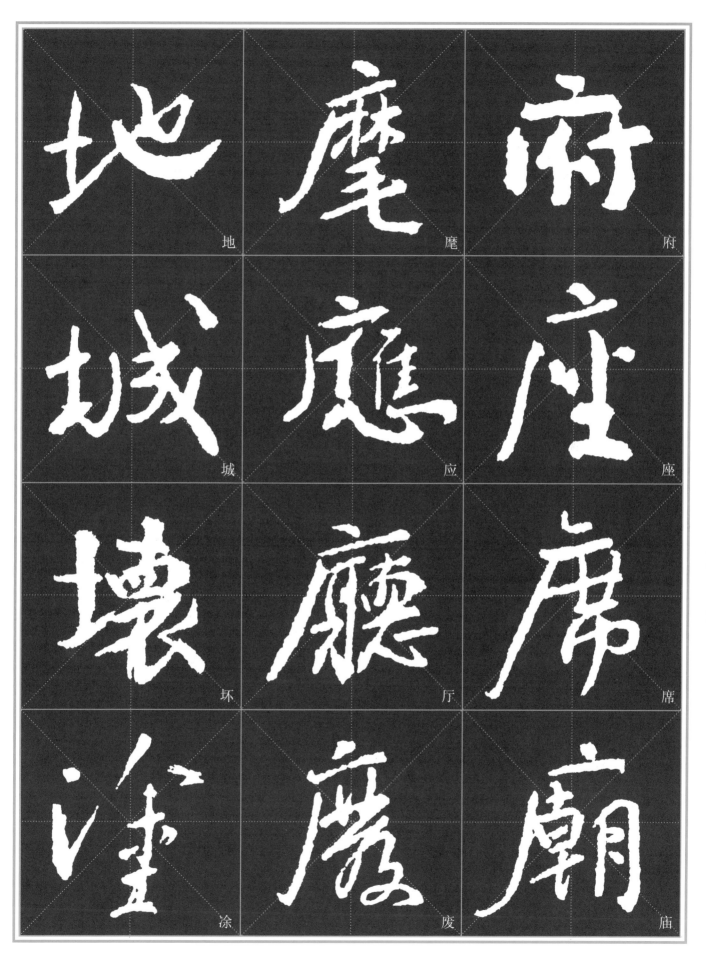

地　麾　府

城　應　座

壞　廳　席

涂　廢　廟

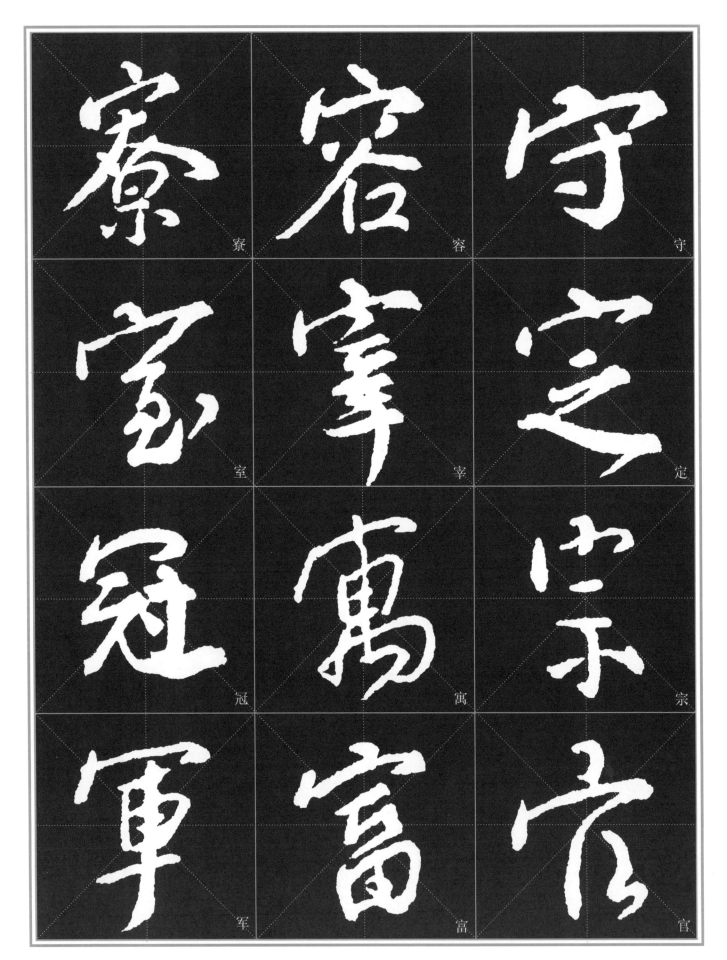

寮　容　守

室　宰　定

冠　寓　宗

军　富　官

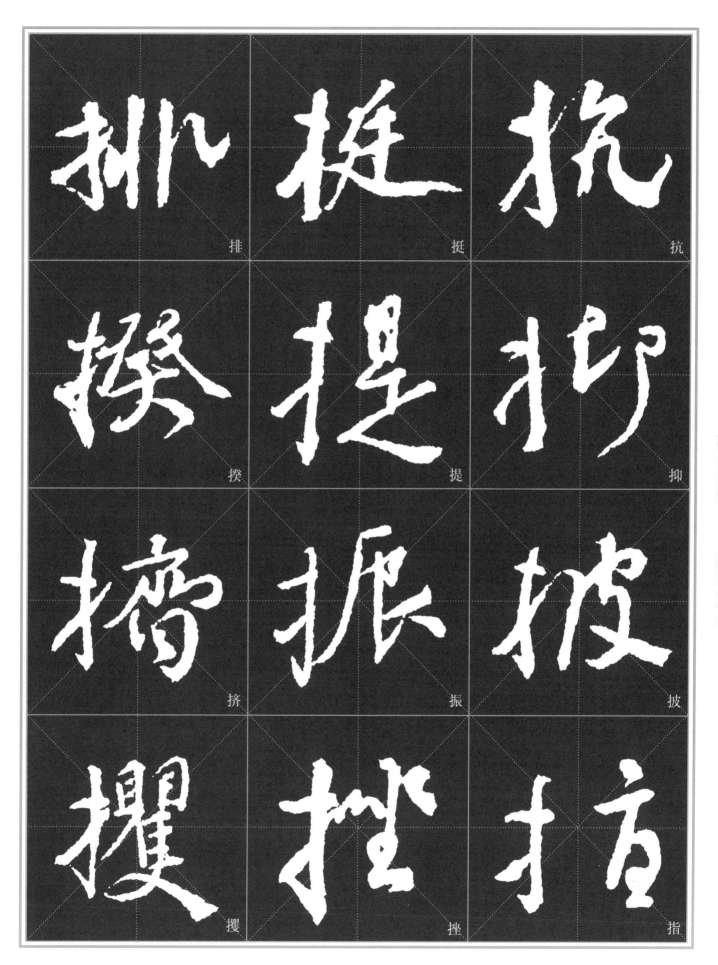

排　挺　抗

搋　提　抑

挤　振　披

攫　挫　指

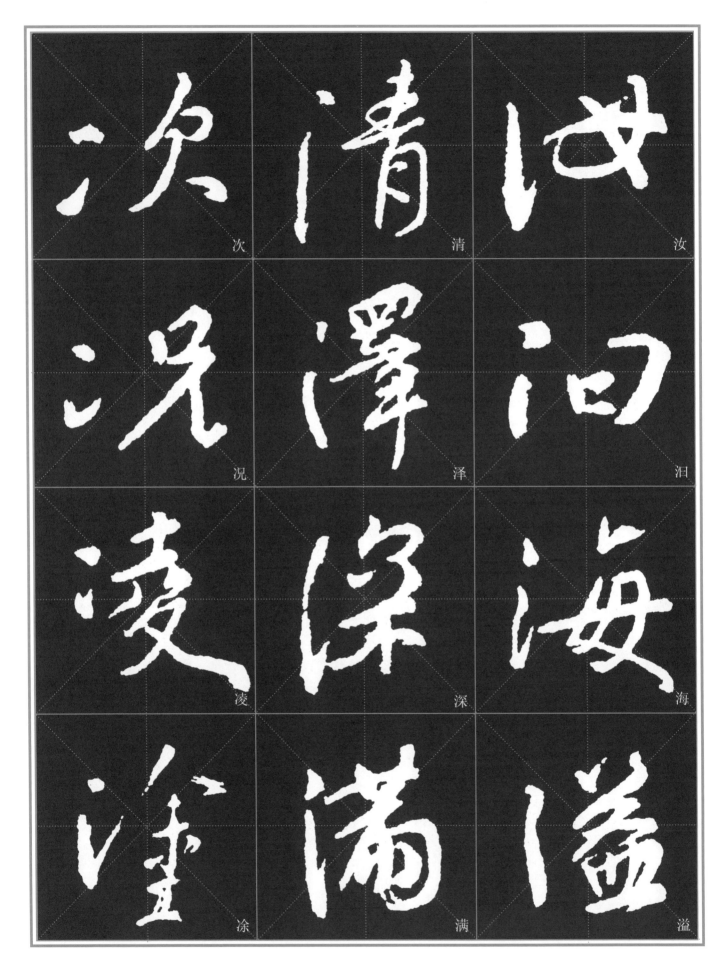

次　清　汝

况　泽　泪

凌　深　海

徐　满　溢

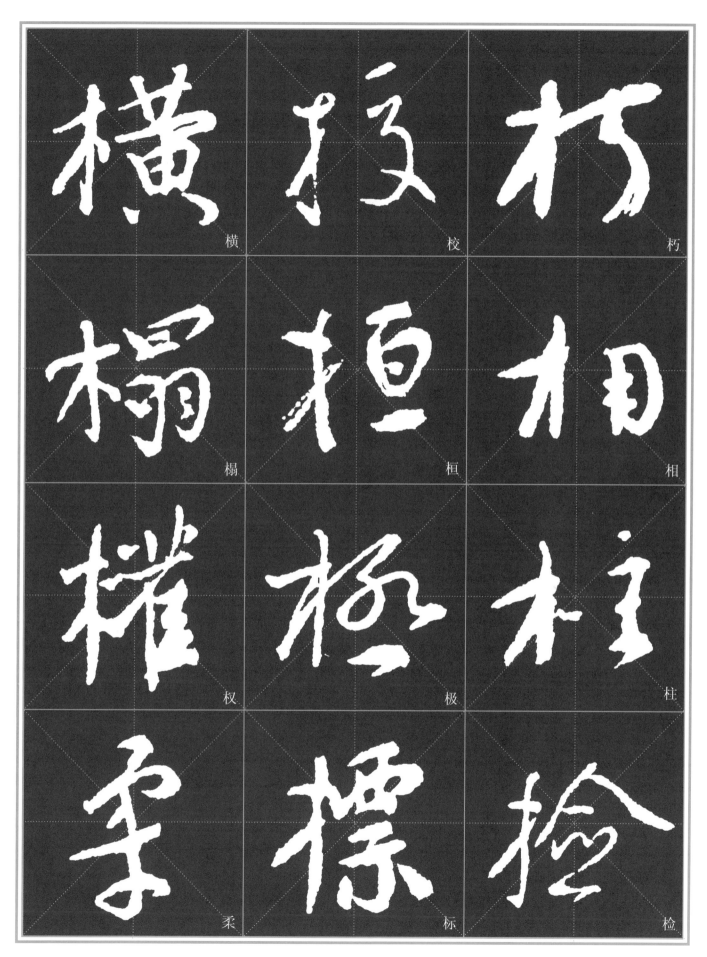

横

校

朽

榻

桓

相

权

极

柱

柔

标

检

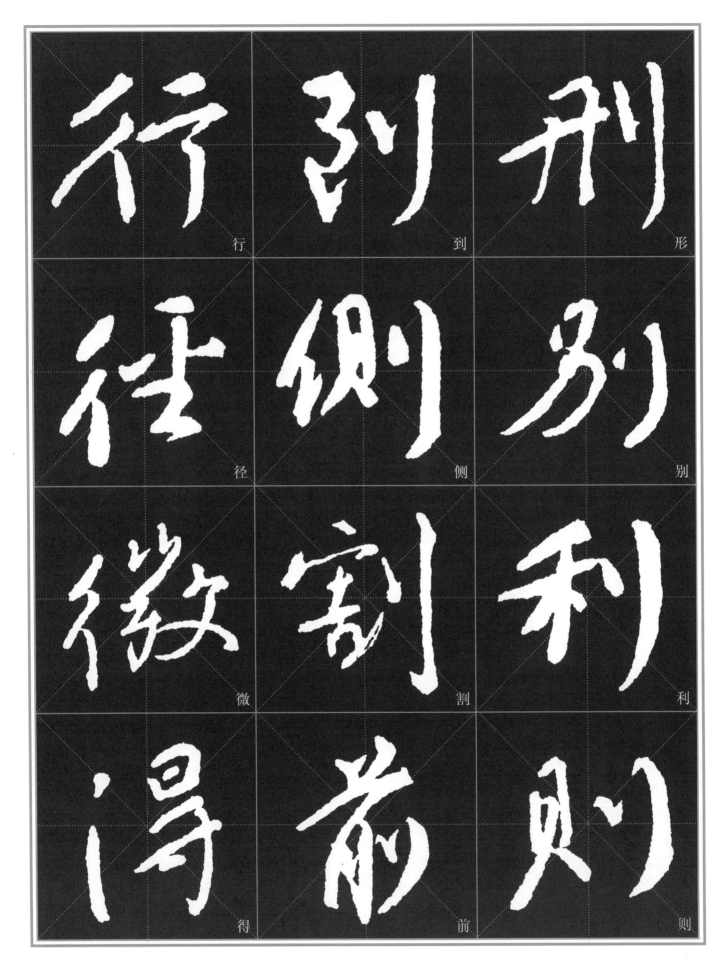

行

到

形

径

侧

别

微

割

利

得

前

则

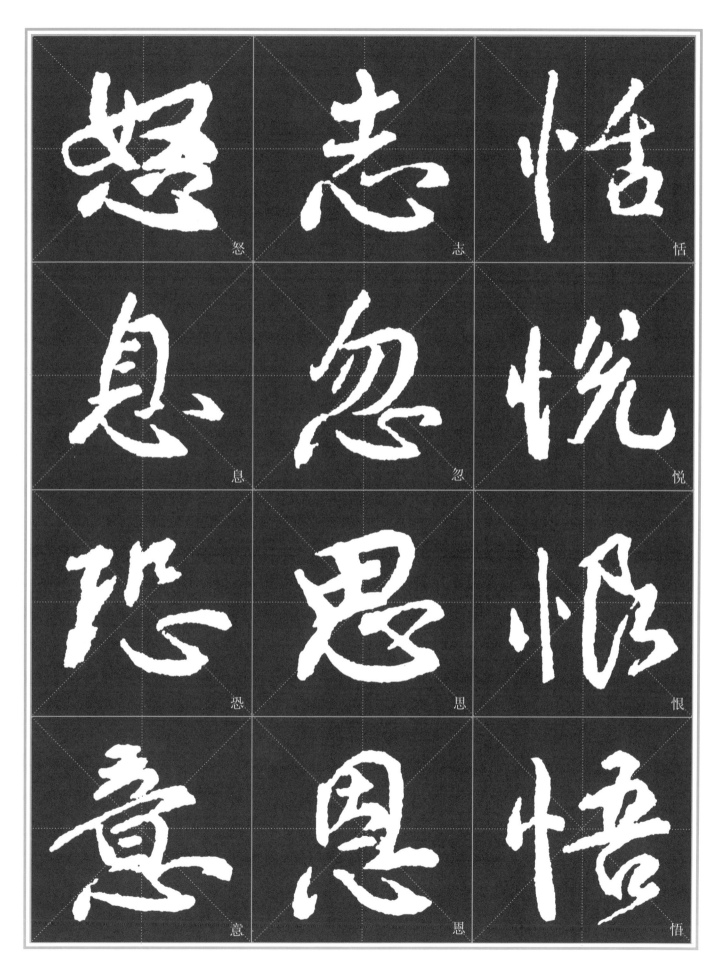

怒　志　恬

息　忽　悦

恐　思　恨

意　恩　悟

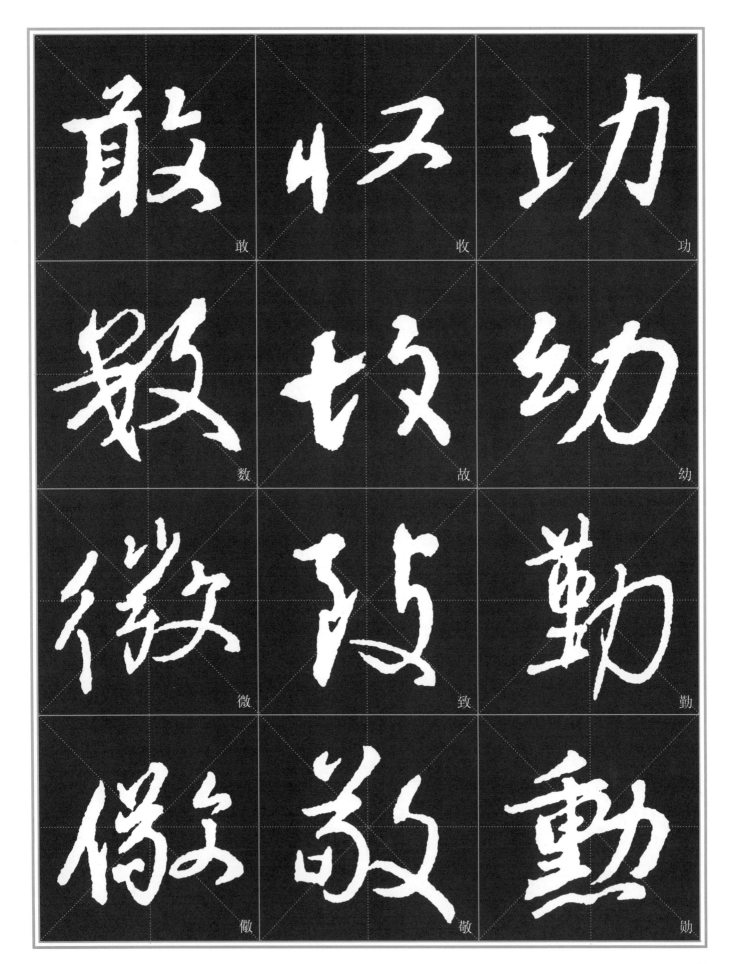

敢　　　收　　　功

数　　　故　　　幼

微　　　致　　　勤

傲　　　敬　　　勋

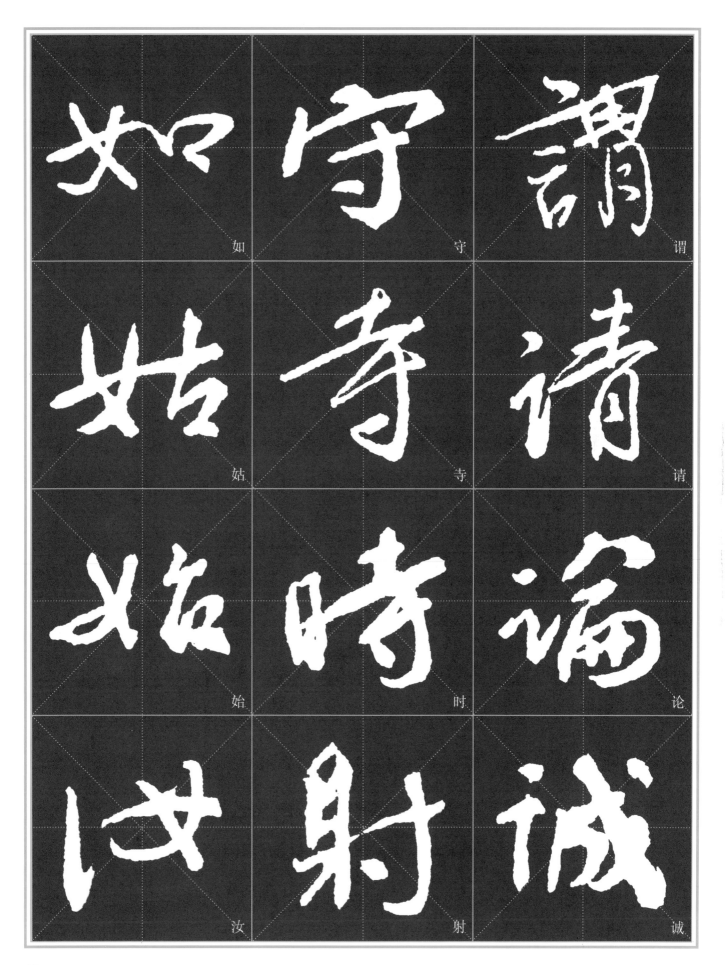

如　守　谓

姑　寺　请

始　时　论

汝　射　诚

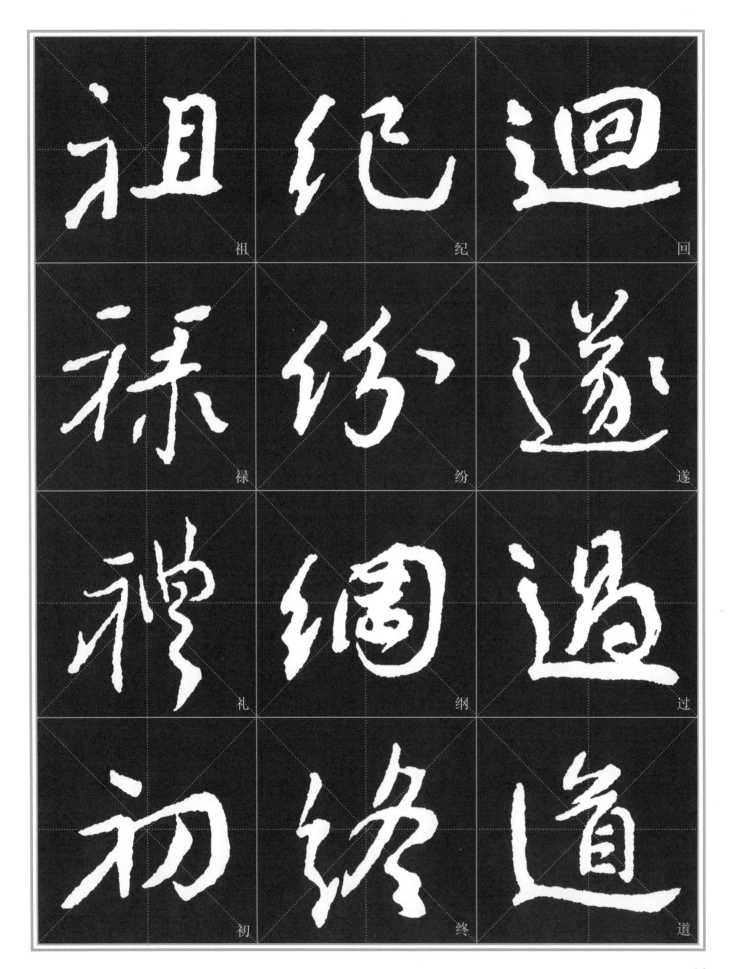

祖　纪　回
禄　纷　遂
礼　纲　过
初　终　道

16

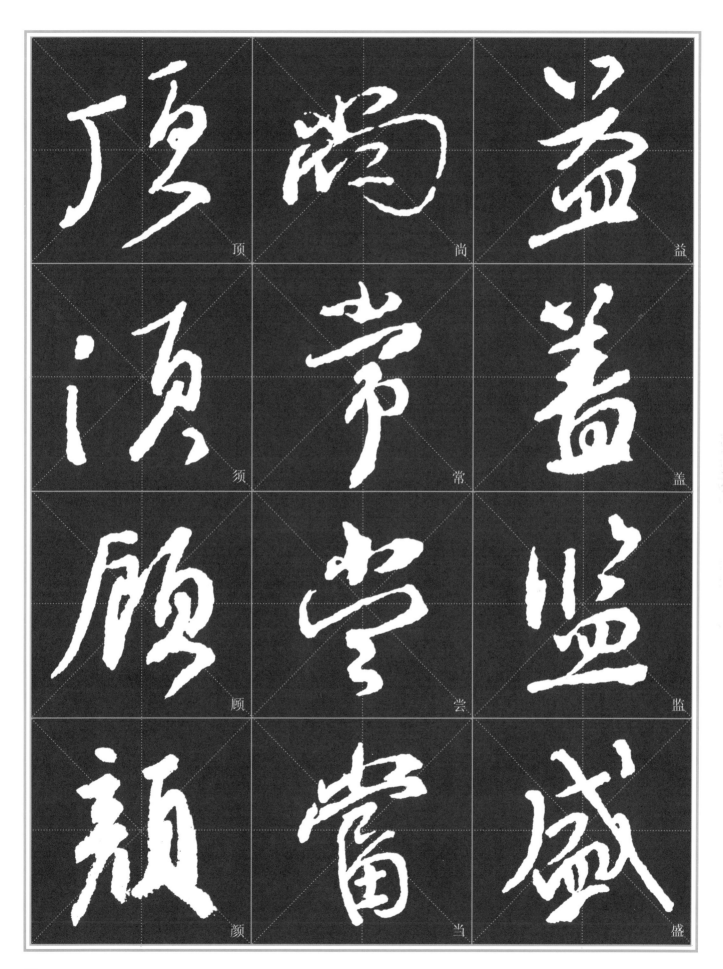

顶　尚　益

须　常　盖

顾　尝　监

颜　当　盛

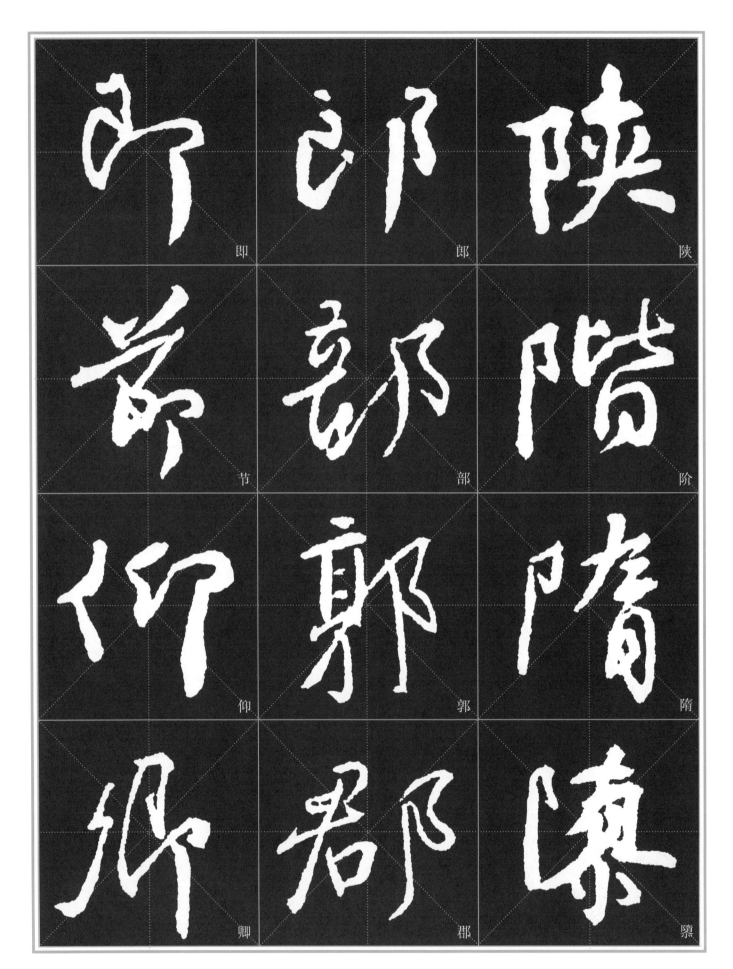

即　郎　陕

节　部　阶

仰　郭　隋

卿　郡　隙

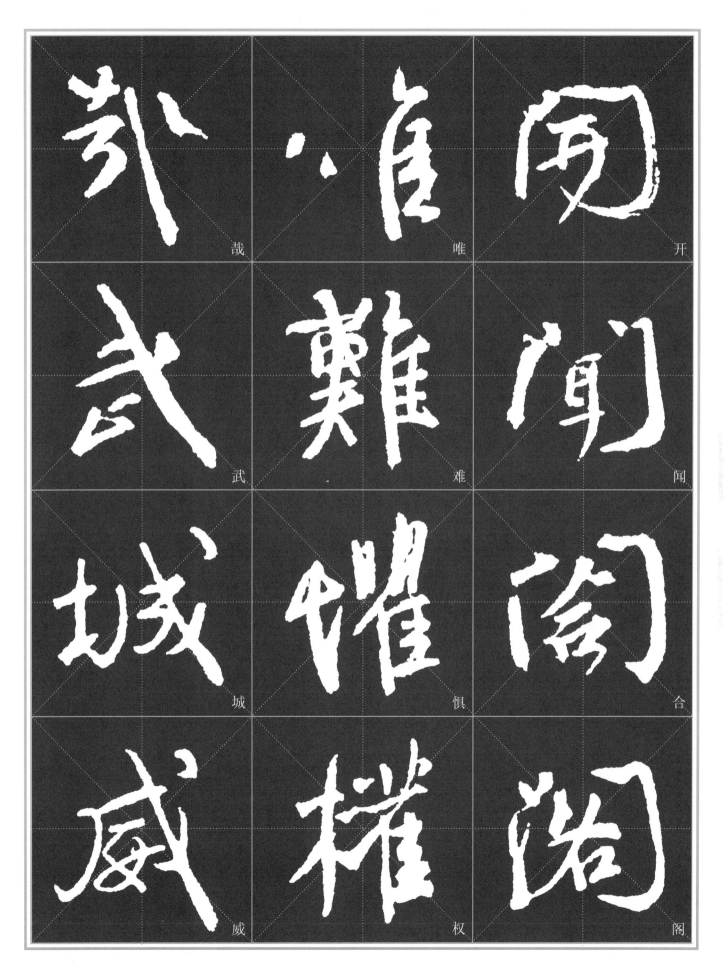

哉　唯　开

武　难　闻

城　惧　合

威　权　阁

十一月日金紫光祿大夫檢校刑部尚書上
柱國魯郡開國公顏真卿謹奉書于
右僕射之襄郡王郭之閤下蓋太上
有立德其次有立功是之謂不朽
抑又聞之端揆者百寮之師長諸侯王
今月之極地今僕射挺不朽之功業

當人臣枉地蔂不□半免世出功冠

一時挫思明跋扈之師挽運先主

狀請□□故得身畫凌煙之閣名

藏太室□廷不其藏矣猶兩後跋

難奴四滿而不溢所以長守富邉

為而不危可以長守貴也可柬傷懼乎

書曰不惟弗於天下莫与世義

天下莫与世争功弗惟以齊桓之之盛業片

言勤王則九合諸侯一匡天下葵丘之會

微者振矜而救之九國以曰行智望

老半九十里言晚節末路之難也

德者至今身戡高祖太宗弓斗未嘗行此而不沼慶

两不乱矣也前者菩提之寺行香僧身

塵寧相一行当尽者呈不常条不二方

岂一行当尽一时徒推释生可仍洗债留更乃妻

非以歇軍破犬羊盖逹之衆用有興道

羅情似善恼不顶为戴之星

会僧射又不悟前失往牵意两拇庵

不顾班秩之为下文武之左右苟一悦

軍容肯心曾不顧寮之側目無何可雲

清畫攬金之主蚤竊見聞始憩儀射為

得不深念之乎舟得竊聞軍容之為

人清修梵行深入佛海秒襄盡割

陸种求心固不以一投加怒一敬勤喜
況乎仁東京有弥城有尊無以功朝卿人所共貴仰豈獨有我業堂陝城有尊
尚何半席為座足尺之地泊其志於且

鄉里上遠宗廟士爵朝廷上垓此宥

苟威、鬩長幼如傳鼎偷余而天下和

也且自寧相海要大夫雨省院自為一行

衡大將軍次之師三公令僕師保傅出䖏特郎自為

三師三公令僕師保傅出䖏特郎自為

桂供與宿衞錯九師三監對之從有自

至於師屋軍將為有本班衍監有従偏之班將軍有特羊遊佐

娛逸軍容階雖同府官有行軍月連別

惟是開府特進並是勳官用陰即有虛馥會燕容娘偏敕豈可

列位自有次致但力績既高恩澤莫二

寇毀寔易尋倫貴去奔餘淩尊卑為賊福一色於此

夫八王命罪人余敢為此沈不可令居本位須別

抑又未聞

一帝有兩宰相可於辜相庭兩橫安一位（師傅）

如御史臺眾尊無雜事御史別置一榻使

使百寮共得瞻仰勘恩可寸何必他（聖皇御時開府儀同）

士承恩宣傳如此橫座不聞別有札數以

矢伍如輔國傍此恩澤徑居左右僕射及

三公及今天下熟知此古人云益者三友損

者三友益者三友損

不愿僕射為軍容佞柔之友

又一昨發遣往還甚善排替沙門

僕射嫌疑貴張目見尤介眾世中不欲題目遷之

興道之會爾遂非徑猥庭尚書令不便應

廣州縣軍城之移之祿枯朝廷以譜之宜不應

無此今既爾此僕射意只應為黿與僕射

汝州佐鳥縣令今乎某見於縣執個則僕

射見為吏令得佐事判吏手少益不繫

射見為吏今浮望佐事判吏手只明不肖刺史

今既三廉齊列刈吏明不肖刺史

頭且為某今與僕射國且三品只報上柱

之階以奮為帝王之額當事僕射之事僕射之願書官志、屬選第三品隋及國家始曹高自標致誡州粵牧獨出

僕射之願書

同早更又復宋書

國家始

公堂

誡州粵祭擔抓

令公初別不啟份披僵傶就命二川陽厲

朝廷紀綱須其存立過不懷壞之恐

及身　明天子忽震電含怒責歎霖

倫之人則僕射將好修二材

維乾元元年歲次戊戌九月庚
午朔三日壬申第十三叔銀青光禄
夫使持節蒲州諸軍事蒲州
刺史上輕車都尉丹楊縣開國

庭月以清的　庶羞翠干

贈贊善大夫季川之靈　二

惟尔延生風標幼德宗庙壇建

階庭蘭玉乃愚情慰每慰

人心方期威殼何圖迁賊間

豈直稱兵犯順

山作郡金時愛 尒又緣常

今

原兗愛我嬰得尒傳言尒以

歸止爰開土門土門既開凶威

大蹙賊臣不救

孤城圍逼父陷子死巢

傾卵覆

天不悔禍誰為

奉姜念不遵殘百身阿堵

为津手无教多孔汇泉阴

天星移牧同東道閑尔

去再隔蜀如振物乐

首様親華堂

拈金推切

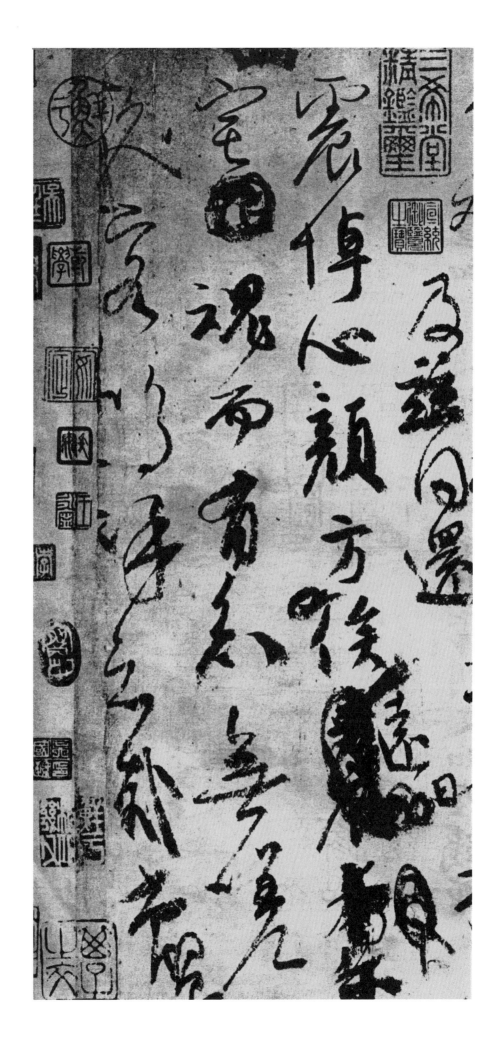

《争座位帖》全文

十一月日金紫光禄大夫检校邢部尚书上　柱国鲁郡开国公颜真卿谨奉寓书于　右仆射定襄郡王郭公阁下盖太上　有立德其次有立功是之谓不朽抑又　闻之端揆者百寮之师长诸侯王者人臣之极地今仆射挺不朽之功业　当人臣极地岂不以才为世出功冠　一时挫思明跋扈之师抗回纥无　厌之请故得身画凌烟之阁名　藏太室之廷吁足畏也然则美矣然而终　之始难故曰满而不溢所以长守富也　高而不危所以长守贵也可不儆惧乎　书曰尔唯弗矜天下莫与汝争功尔唯不伐　天下莫与汝争能以齐桓公之盛业片　言勤王则九合诸侯一匡天下葵丘之会　微有振矜而叛者九国故曰行百里　者半九十里言晚节末路之难也　从古至今暨我高祖太宗已来未有行此而不理废此　而不乱者也前者菩提寺行香仆射指　麾宰相与两省台省已下常参官并为一行坐鱼开府及仆射率诸军将　为一行坐若一时从权亦犹未可况积习更行之乎　一昨以郭令公父子之军破犬羊凶逆之众　众情欣喜恨不顶而戴之是用有兴道　之会仆射又不悟前失径率意而指麾　不顾班秩之高下不论文武之左右苟以取悦　军容为心曾不顾百寮之侧目亦何异　清昼攫金之士哉甚非谓也君子爱人以礼不闻姑息仆射　得不深念之乎真卿窃闻军容之为　人清修梵行深入佛海况乎收东京有殄贼之业守陕城有戴天之功朝野之人所共贵仰岂独有分于仆射哉加以利衰涂割　恬然于心固不以一毁加怒一敬加喜　尚何半席之座咫尺之地能泊其志哉且　卿里上齿宗庙上爵朝廷上位皆有　等威以明长幼故得彝伦叙而天下和　平也且上自宰相御史大夫两省五品以上供奉官自为一行十二　卫大将军次之三师三公令仆射少师保傅尚书左右丞侍郎自为一行　九乡三监对之从古以然未尝参错　至如节度军将各有本班卿监有卿监之班将军有将军位　纵是开府特进并是勋官用荫即有高卑会宴合依伦叙岂可裂　冠毁冕反易彝伦贵者为卑所凌尊者为贱所逼一至于此　振古未闻　如鱼军容阶虽开府官即监门将军朝廷　列位自有次叙但以功绩既高恩泽莫二出入王命众人不敢为此不可令居本位须别　示有尊崇只可于宰相师保座南横安一位　如御史台众尊知杂事御史别置一榻使　百寮共得瞻仰不亦可乎圣皇时开府高力士承恩宣传亦只如此横座　亦不闻别有礼数亦何必令他　失位如李辅国倚承恩泽径居左右仆射及　三公之上令天下疑怪乎古人云益者三友损　者三友愿仆射与军容为直谅之友　不愿仆射为军容佞柔之友　又一昨裴仆射误欲令左右丞勾当尚书当时辄有酬对　仆射恃贵张目见尤介众之中不欲显过今者　兴道之会还尔遂非再�519八座尚书欲令便向下　座州县军城之礼亦恐未然朝廷公宴之宜不应　若此今既若此仆射意只应以为尚书之与仆射　若州佐之与县令乎若以尚书同于县令则仆　射见尚书令得如上佐事刺史乎益不然　矣今既三厅齐列足明不同刺史且尚书令与仆射同是二品只校上下　之阶六曹尚书并正三品又非隔品致敬　之类尚书之事仆射礼数未敢有失　仆射之顾尚书何乃欲同卑吏又据宋书百　官志八座同是第三品隋及国家始升别　作二品高自标致诚则尊崇向下挤排　无乃伤甚况再于公堂獯呬常伯当为　令公初到不欲纷披僴俛就命亦非理屈　朝廷纪纲须共存立过尔隳坏亦恐　及身明天子忽震电含怒责斁彝　伦之人则仆射其将何辞以对

《祭侄文稿》全文

维乾元元年岁次戊戌九月庚午朔三日壬申，第十三叔银青光禄（大）夫、使持节蒲州诸军事、蒲州刺史上轻车都尉、丹阳县开国侯真卿，以清酌庶羞祭于亡姪赠赞善大夫季明之灵：惟尔挺生，夙标幼德，宗庙瑚琏，阶庭兰玉。每慰人心，方期戬谷。何图逆贼开衅，称兵犯顺，尔父竭诚，常山作郡。余时受命，亦在平原，仁兄爱我，俾尔传言。尔既归止，爰开土门，土门既开，凶威大蹙。贼臣不救，孤城围逼。父陷子死，巢倾卵覆。天不悔祸，谁为荼毒？念尔遘残，百身何赎。呜乎哀哉！吾承天泽，移牧河关。泉明比者，再陷常山。携尔首榇，及兹同还。抚念摧切，震悼心颜。方俟远日，卜尔幽宅。魂而有知，无嗟久客。呜呼哀哉，尚飨！